웹툰을 그리면서 배운 101가지

웹툰을 그리면서 배운 101가지

초판 1쇄 펴낸날 2022년 4월 15일
초판 3쇄 펴낸날 2024년 10월 30일

지은이 이종범	**편집** 이정신 이지원 김혜윤 홍주은
펴낸이 이건복	**디자인** 김태호
펴낸곳 도서출판 동녘	**마케팅** 임세현
	관리 서숙희 이주원

만든 사람들
편집 정경윤 **디자인** 이보용

인쇄·제본 영신사 **라미네이팅** 북웨어 **종이** 한서지업사

등록 제311-1980-01호 1980년 3월 25일
주소 (10881) 경기도 파주시 회동길 77-26
전화 영업 031-955-3000 편집 031-955-3005 **팩스** 031-955-3009
홈페이지 www.dongnyok.com **전자우편** editor@dongnyok.com
페이스북·인스타그램 @dongnyokpub

ⓒ 이종범, 2022
ISBN 978-89-7297-025-5 (00650)

Inspired by 101 Things I Learned in Architecture School by Matthew Frederick.
Not a part of the 101 Things I Learned series.

책을 펴내며

이야기는 삶과 붙어 있고 일상에 묻어 있습니다. 하지만 작법서는 보통 두껍고 무겁습니다. 그래서 일상에서 멀어집니다. 원리에 대한 대부분의 책이 그렇기 때문에 이상한 일은 아닙니다만, 아쉬움은 있습니다. 그래서 가볍고 오래 읽고 여러 번 읽을 수 있는 책을 정리하고 싶어진 지 여러 해가 지났습니다.

멋있어 보이는 말을 의도적으로 만들지는 않으려고 노력했습니다만, 몇몇 문장들은 과하게 힘이 들어간 것 같기도 합니다. 아직 저의 배움이 얕아서 그런 것이라 생각합니다. 시간이 좀 더 흐르면 나아지겠지요.

압축과 비유는 각인의 효과를 주는 대신 해상도를 낮추기 때문에, 어떤 의미들은 손실되고 어떤 문장들은 누군가가 동의하지 않을 수 있다고 생각합니다. 혹은 이해가 안 가는 불친절한 문장일수도 있고요. 그럴 때는 대화를 하라고 배웠고, 그래서 유튜브를 통한 소통 창구를 책과 함께 운영하고 있습니다. 책의 내용들에 관해 대화를 원하시는 분들은 유튜브 채널 〈이종범의 웹툰스쿨〉로 찾아와주시면 감사하겠습니다.

웹툰을 그리면서 배운 101가지

이종범 지음

동녘

재미있는 만화를 그리는 유일한 방법은
재미없는 만화를 그려보는 것이다.

슬프게도 이 단계를 건너뛰는 방법은 어디에도 없다. 최대한 빨리 맘에 안 드는 원고를 해보고 슬퍼하자.

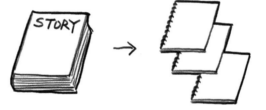

연습의 첫 번째 성패는 가벼움에서 나온다.

들고 다닐 책이 무거우면 연습에 실패하고, 갖고 다닐 도구가 많아져도 연습은 실패한다. 나는 매일 하는 연습에서 교재나 참고자료가 두꺼운 책일 경우 분책해 낱장을 들고 다니곤 했다. 태블릿 피시 등에 이미지로 넣어 다니는 것은 정말 편리한 방법이다. 가끔 못 해도 크게 괘념치 말고, 가끔 안 되는 날에도 가벼운 마음으로 넘어가는 것이 중요하다.

만화 원고를 그리는 것이 두려워서
연습으로 도망가는 일은 아주 흔하다.

연습은 무조건 좋다. 하지만 만화 원고를 그리지 않기 위한 것이라면 곤란하다. 원고를 그리기가 두려워서 세부적인 부분에 대한 연습으로 도망치고 있다면, 적어도 자신이 도망 중이라는 것은 알고 있어야 한다.

중요한 것은 독자의 시선이
어떻게 흐르는지 검토하는 것이다.

페이지 만화(출판 만화책)이건 스크롤 만화(웹툰)이건, 읽을 때 시선이 부자연스럽게 흐르면 우리는 '안 읽히는 만화'라고 말한다. 재미없는 만화보다 더 나쁜 것은 안 읽히는 만화다. 아주 간혹, 일부러 안 읽히도록 설계한 작가주의적 작품도 있다.

이야기는 콘티 단계에서부터 만화가 된다.

하나의 이야기는 영화, 드라마, 게임, 소설 등 모든 모습으로 발전할 수 있다. 그러면 그 이야기는 어느 순간에 '만화'가 될까? 하나의 세포가 어느 시점부터 인간이 되는지에 대해서는 논란이 많지만, 만화에서는 비교적 명확하게 콘티 단계부터라고 말할 수 있다.

독자를 이야기 속으로 초대하는 것이 연출의 시작이다.

그래서 많은 콘티들의 첫 컷이 배경으로 시작된다. 응용하면, 인물 컷으로 초대하거나 특정한 사물 컷으로 초대하는 것 또한
가능하다. 중요한 점은 독자가 이야기 안으로 들어올 수 있게 해야 한다는 걸 잊지 않는 것이다.

엔딩에 들어갈 강력한 대사를 먼저 만들어두자.

그 대사를 이야기의 초반부에 아무렇지 않게 슬쩍 넣어둬보라. 독자는 처음에 읽었던 아무렇지 않던 대사가 반복될 때마다 마음에 담아두게 되고, 감동의 크기가 점점 올라간다. 그리고 마지막 순간 다시 나올 때 전율하게 된다. 그 대사가 테마를 담고 있다면 가장 큰 감동을 줄 수 있다.

그림 실력은 천천히 늘면 된다.

그림 실력이 부족해서 모든 캐릭터가 비슷비슷해 보인다면, 당장은 머리색이나 흉터 같은 시각적 기호로 인물을 구분해도 좋다.

웹툰은 그림을 못 그려도 된다는 건 오해다.

정성 들여 자세히 묘사한 그림은 그 자체로 아름다울 수 있지만, 웹툰의 가독성을 해칠 위험이 아주 크다. 모든 컷을 자세하게 묘사하면 스크롤이 술술 넘어가지 않기 때문이다. 그래서 프로 작가들은 일부러 좀 더 심플하게 묘사한 그림으로 원고를 작업한다. 다만 한 화에서 가장 중요한 컷, 독자의 스크롤을 멈추게 만들 컷에서 온 힘을 다해 그림을 묘사해보는 것은 좋다.

기획서를 쓰는 것은 모두가 싫어하는 일이다.

하지만 공모전을 위해서가 아니라 내가 진짜로 작품에 담고 싶었던 핵심 매력을 정리하기 위해서라도 기획서를 써보는 것은 도움이 된다. 형식에 신경 쓰지 말고 로그라인, 시놉시스 같은 다양한 형식으로 스토리의 씨앗을 정리해보면 생각이 명료해진다.

" 짧게 쓸 시간이 없어
길게 쓰는 걸 용서하게 하구려."

- 파스칼 -

스토리부터 정리해라.

길이의 순서대로 보자면 로그라인이 가장 짧고, 시놉시스와 스토리 순으로 길어진다. **로그라인**은 바빠서 시간이 없는 투자자에게 내 작품의 핵심적인 매력 포인트를 어필하기 위해 고안된 아주 짧은 한두 문장이다. **시놉시스**는 중요한 사건들로만 정리된 스토리의 요약본이다. 그리고 길게 정리된 **스토리**가 있다. 정리하는 순서는 긴 것에서 시작해 짧은 쪽으로, 즉 스토리를 다 썼으면 시놉시스를 정리해보고, 그 다음 로그라인을 정리해보자. 그 과정에서 자신이 처음 떠올렸던 가장 재미있는 포인트들이나, 처음에 이야기를 쓰게 만들었던 캐릭터의 핵심적인 매력 등 놓친 것들에 대해 알 수 있게 된다.

스토리와 플롯의 차이

스토리는 문장으로 구성된다. 하지만 플롯은 문장 사이의 접속사들로 만들어진다. 즉, 플롯은 사건과 사건을 연결하는 논리 구조라고 볼 수 있다. "A가 벌어진 다음 B가 벌어졌다"라는 형식은 평범하지만, "B가 벌어진 숨겨진 원인은 사실 A였다"라는 논리 구조를 넣으면 플롯이 된다.

작가가 먼저 해야 할 일

어쩌면 작가의 유일한 의무는 자신이 독자에게 제공하려는 것을 지금 현재 만끽하는 것일지도 모른다. 감동을 주고 싶은 지망생이라면 최근 무언가에 감동해본 적이 있는지, 재미를 제공하고 싶은 지망생이라면 최근 무엇에서 가장 재미를 느꼈는지 떠올려보자. 언제였는지 기억조차 나지 않는 삶을 사는 지망생들이 생각보다 많다.

앞서가지 말자.

독자보다 먼저 웃는 개그 만화, 독자보다 먼저 우는 드라마를 조심하라. 독자를 웃기거나 울리기 위해서 작가는 기다릴
수 있어야 한다.

공감도 필요하고 동경도 필요하다.

독자가 캐릭터에게 빨려 들어가는 흡입구는 하나가 아니고 둘이다. 공감이 캐릭터에 대해 '나와 같구나'라고 느끼는 것이라면, 동경은 캐릭터에 대해 '되고 싶은 나'로 느끼는 것이다. 이 두 가지가 공존할 때 캐릭터는 우리를 강력하게 빨아들인다.

처음 만드는 캐릭터는 원래 평면적이다.

작가가 자신에 대해서만 어느 정도 이해하고 있다면, 모든 캐릭터가 작가를 닮아 평면적이 되어버린다. 만약 자신에 대해서조차 잘 이해하지 못한다면, 어딘가에서 많이 접해본 캐릭터의 유형 안에서 그려내게 된다. 아주 가끔 운이 좋게 특정한 타인 한 사람(예를 들어 부모, 형제, 친구, 연인 등)을 깊게 이해하고 있다면, 자신의 첫 캐릭터 중에서 가장 디테일하게 묘사되는 인물은 아마 그 사람을 닮아 있을 것이다. 결국 입체적인 캐릭터를 만드는 일은 어느 길로 가나 어려운 작업이라는 의미다.

하지만 걱정하지 말자. 나에 대한 이해와 타인들에 대한 이해는 어디에서 시작하건 결국 만나게 된다. 나를 잘 이해하게 된 덕분에 타인을 이해하게 되거나, 타인에 대한 이해의 폭이 넓어진 덕분에 자신의 내면을 이해하게 될 것이다. 이해를 위한 노력을 중간에 멈추지만 않는다면 말이다. 그리고 어느 시점에서 그 작가는 자신이 그린 모든 캐릭터의 얼굴을 하고 있게 된다.

결핍이 있어야 좋은 캐릭터다.

인간은 누구나 결핍을 안고 있다. 자신의 내면에 있는 구멍을 메우기 위해 일생이라는 여정을 떠나는 것이 삶이다. 따라서 좋은 캐릭터는 해결되지 않은 자신의 그림자, 결핍, 구멍을 안고 있는 경우가 많다.

반대로 말하면 더 잘 도달한다.

캐릭터의 감정은 가끔 반대로 말할 때 더 강하게 전달된다. 슬퍼서 우는 장면은 밋밋하지만, 정말 슬픈데도 애써 웃는 장면은 독자를 울린다.

당장 다음 화 스토리를 짜야 하는데
아무것도 떠오르지 않는다면?

해당 화의 '내용'이 아니라 '기능과 역할'을 정하라. 진행 중인 사건이 발전될 것인가? 반전이 일어나는가? 아니면 비밀이 드러나는가?
주인공은 성장하거나 각성하게 되는가? 새로운 인물이 임팩트 있게 등장하는가? 그 기능에 걸맞을 클라이맥스 사건만 정하자. 그리고
그 사건까지 이어질 작은 사건들을 점 잇기 하듯 배치해보라.

액션은 움직임이 아니라 움직임의 전후가 중요하다.

정지 매체인 웹툰에서는 액션 장면을 묘사하기가 쉽지 않다. 각종 현란한 효과와 모션 블러,* 속도선** 같은 것보다 중요한 것은 액션의 직전과 직후이다. 액션 전은 정적으로, 액션 후는 상대방의 반응을 묘사함으로써 속도감을 만들어낼 수 있다.

* 빠르게 움직이는 대상을 표현하기 위해 잔상 효과처럼 나타내는 선.
** 움직이는 대상의 속도감을 표현하기 위해 넣는 선으로 길이에 따라 다른 속도로 인식된다.

평범하게 걸어가는 인물이 가장 그리기 어렵다.

크로키를 할 땐 일상적인 자세를 그리는 연습을 빼먹지 말자. 웹툰 원고 속의 인물들은 대부분 모델처럼 서 있거나 앉아 있지 않다. 대부분 늘어져 있거나 짝다리를 짚고 있다.

극적 사건은 낙차에서 나온다.

사건은 무한하다. 그러나 그중 일부만 '극적 사건'이 될 수 있다. 극적 사건에는 낙차가 있다. 사건 전과 후에 무언가가 변했고, 그 변화의 낙차가 크면 극적인 사건이 된다. 감정, 태도, 가치관, 상태 등 무엇이든 상관없다.

통째로 외워보라.

이야기의 구조가 잡히지 않는다면, 이야기를 처음부터 끝까지 통째로 외워보는 게 생각보다 큰 도움이 된다. 이는 지난달 휴양지에서의 인상 깊었던 일화를 술자리에서 친구에게 이야기해주는 것과 같은 상태로 만들어준다. 이렇게 통째로 외운 이야기를 실제로 누군가에게 반복해서 들려줘보자. 뒤에서 나올 재미있는 사건을 미리 생각하며 앞부분을 흥미롭게 이야기하게 될 것이다. 이렇게 반복하다 보면 이야기가 저절로 재미있고 튼튼한 구조로 자리 잡는 경우가 많다.

원래 이야기는 쥐어짜는 것이 아니라 우러나는 것이다.

그럼에도 때때로 쥐어짜야만 하는 순간이 오는 게 직업적 창작의 슬픈 부분이다.

1, 2, 3화는 소개팅과 비슷하다.

어떻게 독자의 마음을 사로잡느냐가 중요하고, 여기에는 다양한 기술이 존재한다. 그림은 읽는 데 방해되지 않는 정도로도 충분하다. 물론 매력적인 외모가 소개팅 첫인상에서 무기가 될 수 있듯이, 멋진 그림 실력이나 매력적인 그림 스타일도 작품의 첫인상에서 강력한 무기가 되어줄 수 있다. 하지만 첫인상이 좋았어도 보면 볼수록 별다른 매력이 없다면 그 소개팅은 한두 번의 데이트로 끝나게 되듯, 작품도 그럴 수 있다. 마찬가지의 맥락에서, 그림이 무난하더라도 뒤로 갈수록 재미있다면 인기 있는 웹툰이 된다.

원고는 정식 시합이다.

옷 주름, 명암, 인체 데셍, 표정 등은 모두 평소에 조금씩 늘 연습해야 한다. 이는 운동선수가 기초 훈련을 매일 하는 것과 같다. 정식 시합은 웹툰 원고를 그리면서 시작된다. 평소 연습하던 것들이 모두 종합적으로 사용된다. 기초 훈련만 하는 운동선수도 없고, 시합만 뛰는 선수도 없다.

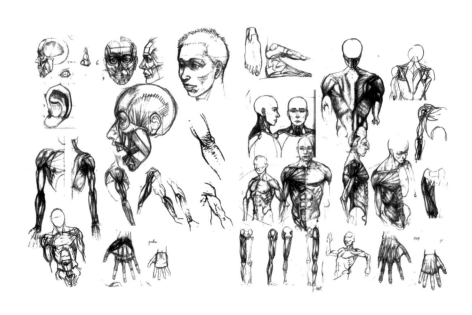

인체 해부학을 모른다고 웹툰을 못 그리는 것은 아니다.

내 웹툰이 해부학 공부가 필요한 종류의 작품인지 아닌지는 원고를 그려보면 알 수 있다. 만약 필요하다면? 해부학을 마스터한 뒤에 원고를 그리기보다는 맘에 안 드는 원고를 그리면서 연습하는 쪽이 더 빠르다.

스토리와 그림 중 무엇이 더 중요하냐는
질문만큼 어리석은 질문은 없다.

이는 마치 왼손과 오른손 같아서 애초에 둘 다 중요하다. 둘 중 하나가 더 중요해지는 순간 만화일 필요가 사라진다. 물론 작가마다 더 능숙하거나 더 편안하게 대하는 쪽은 있다. 하지만 오른손잡이는 오른손을 더 편하게 쓸 뿐 왼손을 무시하지 않는다. 여기에서 간과할 수 없는 세 번째 존재는 연출이다. 연출은 스토리와 그림을 한곳에 묶어주는 것이며, 콘티 위에서 발생한다. 이 세 번째 존재를 아는 사람이 생각보다 적다.

최대한 빨리 엉망인 콘티를 짜보라.

콘티를 잘 짜는 요령은 최대한 빨리 엉망인 콘티를 짜본 뒤 수정하는 것이다. 콘티는 수정하기 위해 짠다. 첫 콘티를 오래 짜고 있다면 문제가 있는 것이다. 1년 동안 주간 연재를 하면 52화가 쌓인다. 나 역시 그중에서 수정할 필요가 없었던 콘티를 짠 기억은 단 한 화였다.

콘티가 막히는 이유는 보통 두 가지다.

콘티 연출에서 무언가가 잘 풀리지 않는다면 거의 대부분 원인은 둘 중 하나다. 의도가 없거나, 어떤 연출 기법을 쓸지 모르거나.
독자를 어떻게 조종하고 싶은지 고민하지 않으면 아무 연출도 할 수 없다. 내가 사용할 수 있는 연출적 도구함에 무엇이 있는지
모를 때도 연출을 운에 맡기게 된다.

주인공은 욕망이 있어야 한다.

욕망이 없는 주인공은 시동이 걸리지 않는 자동차와 같다. 처음엔 뒤에서 밀어줄 수 있지만, 결국은 욕망을 가져야
여정을 떠날 수 있다.

강하게 원하지만 얻지 못하면 호소력이 생긴다.

누군가가 무언가를 강하게 원하지만 얻기 어려운 이야기는 호소력이 있다. 이는 우리가 우리 자신의 삶을 기억하는 형태이기 때문이다.

장편과 단편을 가르는 요소

욕망과 장애물의 크기가 이야기의 길이를 결정하는 경우가 많다. 거대한 욕망과 큰 장애물은 장편을, 소소한 욕망과 작은 장애물은 단편을 만드는 데 용이하다. 이것을 연습하고 나면 이 원칙을 깰 수도, 즉 의도적으로 거꾸로 할 수도 있다.

인간을 관찰한다는 것은 너무 막연한 표현이다.

구체적으로는 인간의 욕망과 두려움을 관찰한다고 표현하는 쪽이 훨씬 도움이 된다.

단편을 그리는 힘

단편을 그리기가 어렵다는 말은 캐릭터의 작은 욕망과 소소한 두려움을 상상하지 못한다는 의미이다. 일상 속의 별것 아닌 욕망과 두려움을 관찰해보자. 넷플릭스의 수많은 시트콤들은 좋은 공부가 된다.

관찰은 응시가 아니다.

나는 사람을 관찰할 때 그냥 응시하지 않는다. 그 사람이 스트레스에 짓눌리거나 어떤 압력을 받는 순간에 집중한다.
그때가 그 사람의 욕망 혹은 두려움이 새어나오는 순간이기 때문이다.

일상툰의 힘은 소재가 아니라 시선에서 나온다.

소재는 있으나 시선이 없으면 공허하다. 소재의 매력은 금방 끝나기 때문이다. 그래서 일상툰을 그리려는 사람이 신선한 소재를 찾아 모험을 떠날 경우, 흥미로운 이벤트를 만날 수도 있지만 그 유통기한이 짧다. 반면 시선이 다듬어진 작가는 일상적인 소재만으로도 계속해서 무언가를 전달한다. 그리고 일상에서 시선이 드러나는 작가는 모험에서도 그 시선이 빛난다.

독자를 외면하고 싶은 유혹이 찾아올 수도 있다.

작품에 대한 시장의 반응이 성에 차지 않을 때, 독자를 무시하고 싶은 마음은 언제나 가장 강력한 유혹이다. 그러나 이 유혹에 스스로를 내맡기면 공허함만이 남게 된다. 두 번째로 강력한 유혹은 독자를 미워하는 것이다. 이러한 유혹들의 끝에는 맹목이 있다. 두 가지 선택 모두에서 작가로서 얻어낼 것은 없다.

진통제를 가끔 복용하더라도 들키지는 마라.

자신이 오래 단련해서 얻어낸 것이 대중에게 인정받지 못할 때가 있다. 그때 다른 작가와 다른 작품을 무시하고 까 내리는 것은 아주 손쉽게 삼킬 수 있는 진통제다. 습관적으로 복용하면 마약이 되어 작가의 모든 것을 망가트린다. 가끔 복용하더라도 절대 들키지 마라. SNS에서는 더더욱.

작가가 되기 위해 가장 먼저 필요한 것은,
자신의 손끝에서 나온 엉망의 재미없는 결과물을 볼 용기다.

안 된 작품에서 배워라.

잘 만들어진 작품이나 재미있는 걸작 만화는 감상하기 좋지만, 맘에 안 들고 재미없다고 느끼는 작품이야말로 공부에 큰 도움을 준다. 어떤 부분이 재미없는지, 왜 마음에 안 드는지를 설명할 수 없다면 게시판 리뷰를 쓰면 된다. 하지만 데뷔를 하기 위해서는 한 걸음 더 나아가야 한다. 작품이 재미없는 이유를 스스로 납득해야 한다. 비슷한 맥락에서, 좋은 작품이 왜 좋은지 말하는 것도 어렵다. 그리고 이것 역시 큰 공부가 된다.

작품 분석이라는 말에 너무 겁먹지 말자.

분석이라는 말은 사실 남들은 어떻게 했나 한번 보자는 것뿐이다. 구체적으로 보면 분석이 되고, 대충 보면 감상이 되는 것이 다를 뿐이다.

좋은 만화를 그리는 제일 좋은 방법은,
좋은 만화를 많이 보는 것이다.

무엇이 좋은 만화인가라는 질문은 틀렸다.

무엇이 '나에게' 좋은 만화인가를 고민하는 것이 옳다. 그 고민의 결론이 나왔다면, 당신의 만화는 그 모습을 닮아갈 수 있다.

대중적인 작품을 그리고 싶다면,
내가 대중적인 취향을 만끽하는 중인지 점검해보자.

작가가 재미없으면 독자도 재미없다.

맛집 사장님도 자기가 만든 음식을 매일 먹으면 맛에 무뎌지듯이, 작가도 자기 이야기를 오래 붙들고 있으면 무뎌질 수 있다. 그래도 맛집이 맛집이라는 사실은 변함이 없는 것처럼, 작가도 처음 생각했던 이야기가 왜 재미있었는지 그 이유를 움켜쥐고 있어야 독자에게 뻔뻔하게 내밀 수 있다. 스스로 재미있을 이유를 모르면서 독자가 재미있어하기를 바랄 수는 없다.

내가 하고 싶은 이야기와 독자가 듣고 싶은 이야기는,
두 개의 보기 중에 하나만 선택해야 하는 시험 문제가 아니다.
둘 다 동시에 정답으로 맞출 수도 있다.

그 시간에 연습하는 게 낫다.

재능을 탓하기보다는 재능을 탓해야만 하는 순간까지 연습하는 게 낫다. 만화를 그리는 데 반드시 필요한 어떤 재능은
존재하지 않는다. 대부분의 프로 작가들은 각자가 지닌 재능을 활용해서 작가로 살아간다.

연습에는 두 가지가 있다.

하나는 몇 주 또는 몇 달의 기간을 잡고 집중적으로 하는 연습이고, 다른 하나는 아주 적을지라도 매일 하는 연습이다.
가끔 보이지 않는 벽을 깰 때는 전자가 좋지만, 결국 후자가 작가를 만든다.

연습은 적금과 같아서 절대 배신하지 않지만,
연습과 함께하는 고민이 거기에 이자를 붙여준다.

인체 모형을 참고하라.

인체를 능숙하게 그릴 수 있는 프로 작가도 연재 중에는 종종 인체 모형이나 인형, 3D 모델을 활용해서 시간을 절약한다.
사용할 수 있는 기술을 일부러 사용하지 않을 필요는 없다.

색감이 없다고 느껴질 때

자신이 좋아하는 색감의 그림들을 최대한 많이 보고, 포토샵의 스포이트로 그 그림의 색상들을 찍어서 자신의 그림을 그리는 연습을 해보자. 다양한 작가들의 색채 감각을 좀 더 구체적으로 느끼고 익힐 수 있다.

색감에 통일성이 없다고 느껴질 때

포토샵의 오버레이 레이어를 활용하자. 동일한 색조로 그러데이션을 준 오버레이 레이어를 위에 얹은 컷들은 비교적
통일된 색감으로 모인다.

이야기를 정면으로 마주하는 순간은 반드시 찾아온다.

머리에 번뜩인 특정 이미지와 장면은 이야기 창작이라는 길을 떠나도록 등을 밀어줄 수 있다. 하지만 결국 그 길을 완주하려면 '나는 무엇을 위해 이 이야기를 하는가'라는 질문을 진지하게 대하는 순간을 통과해야 한다.

우연으로 시작해도 필연으로 끝내라.

이야기는 우연으로 시작해도 된다. 하지만 우리 삶에 영향을 끼치는 이야기는 필연으로 끝난다. 아무 대가 없는 선택은 없기 때문이다.

 final

시작한 이야기는 반드시 마무리하라.

경험치는 모든 순간 쌓이지만, 레벨업은 이야기를 마무리할 때만 이루어진다.

$(\quad) + (\quad) \times (\quad) = 100$

대부분의 좋은 이야기는 뒤에서부터 써진다.

스티븐 스필버그의 영화 〈레디 플레이어 원〉의 주인공은 첫 번째 관문에서 거꾸로 주행하는 방식으로 문제를 해결한다. 이는 이야기를 쓰는 작가들에 대한 비유다. 재미있는 상황과 흥미로운 장면들이 떠오른다고 해서 앞에서부터 줄줄 써나가면 이야기는 곧 막히게 된다. 하지만 거꾸로, 이야기의 뒷부분에서 도달해야 할 지점을 먼저 정한 후 점을 잇는 느낌으로 그 앞부분을 쓰고, 다시 그 앞부분에 도달하기 위한 더 앞부분을 쓰면 이야기가 이어진다.

취재는 엄밀한 팩트에서 시작하지 마라.

이야기를 위한 취재를 할 때, 많은 작가들이 고증의 부담과 악플에 대한 두려움으로 아주 엄밀한 팩트들을 찾고 전문가부터 만나려고 한다. 그러나 엄밀한 취재는 이야기를 죽인다. 반면 엉성하고 얼토당토않은 정보들은 상상력을 자극해서 이야기의 전체 크기를 키워준다. 찰흙놀이를 하듯이, 엄밀하지 않은 이야기로 전체 이야기를 키워라. 팩트의 조각칼로 이야기를 조각해나가는 건 그 뒤에 하는 것이 좋다.

취재원과 편안한 관계를 맺어야 한다.

작가의 취재는 취재원과의 관계에서 시작된다. 취재원이 '그 만화가 양반이랑 놀면 재밌어'라고 생각하는 순간부터,
당신은 이야기를 위한 많은 것들을 들을 수 있다.

최소한의 직업윤리

살아 있는 사람, 현실에 존재하는 인간을 이야기의 소재로 전락시키는 것은 직업윤리에 위배된다. 재미있고 자극적인 이야기를 만드는 대가로 누군가에게 상처를 입힌다면, 그 작품은 유통기한이 길 수 없다. 물론 처음부터 완벽히 아무에게도 상처주지 않는 이야기를 쓸 수는 없지만, 적어도 그 문제에 관해 늘 생각할 필요는 있다. 그것이 최소한의 직업윤리다.

모두에게 사랑받는 작품은 없다.

오직 사랑받기 위한 목적만으로 웹툰 작가를 꿈꾸는 사람이 결국 가장 먼저 포기하게 된다. 웹툰과 웹소설은 소비자의 반응이 제일 직접적으로 창작자에게 닿는 분야이다. 이곳에서는 세계 최고의 거장도 악플을 겪을 수 있다.

대형견 두 마리와 산책한다고 생각하라.

만화를 그린다는 건 자신감과 자존감이라는 두 마리 대형견을 끌고 산책을 나가는 일과 비슷하다. 다루는 요령이 중요하다는 뜻이다. 자신감이 튀어나갈 땐 작가가 되고 싶게 만들었던 거장의 작품을 보여준다. 그러면 얌전해진다. 자괴감이 웅크리고 있으면 과거에 그렸던 그림이나 데뷔작을 보여준다. 그러면 기운을 낸다.

연재는 포기를 배우는 과정이다.

정해진 마감은 가끔 완성도를 올려주지만, 대부분의 경우 무엇부터 포기할지 선택하게 만든다. 따라서 자신에게 무엇이 가장 중요한지를, 그래서 그 외의 것들은 다 포기할 수도 있다는 사실을 명료하게 이해하는 작가가 마감과 테마를 동시에 잡는다.

하지만 연재 형식이 아닌 작업 역시 똑같이 가치 있다.

긴 시간의 연재를 통해 작가가 성장하는 것은 당연하지만, 단편으로 끝나는 하나의 이야기를 오래 고민하며 다듬는
과정 역시 작가를 키워준다.

프로와 아마추어의 차이

프로와 아마추어의 차이는 돈을 버는지, 실력이 좋은지보다는 생계수단으로 삼을 마땅한 이유를 찾았느냐에 더 달려 있는 것 같다. 거꾸로 말하면, 직업 작가가 되는 것만이 중요한 건 아니라는 의미다.

누군가가 훔쳐갈 수 있다는 것은
애초에 나만의 것이 아니었다는 뜻이다.

그림체, 묘사의 특정 기법, 분위기와 색감, 테마, 소재 등 거의 모든 요소에서 이런 깨달음을 얻을 수 있다.

식상함과 익숙함은 다르다.

무조건 새로운 것, 남들이 하지 않은 것을 추구하는 것은 멋져 보일 수 있지만 자칫하면 공허하고 맹목적이다. 남과 같아지는 것에 대한 두려움이 너무 큰 나머지, 왜 이 이야기를 그리고 싶은지 잊게 되기 때문이다. 대부분의 걸작은 99퍼센트의 식상함에 작가만의 1퍼센트를 더한 것들이다. 그 1퍼센트가 식상함을 익숙함으로 바꿔준다.

표절을 피하면서 나만의 것을 찾는 법

당신의 작품이 무언가의 표절이라는 의혹을 받았을 때 최악의 방법은 "난 그 작품을 본 적도 없다"는 항변이다. 당신의 소재나 스타일이 기존의 어떤 작품과 비슷해질 것 같다면, 비슷한 관련 작품을 최대한 많이 보고 공부하라. 그래야 피해갈 것을 피하고, 그 안에서 당신만의 것을 찾을 수 있다. 물론 실제로 못 봤을 수도 있다. 어차피 세상에 새로운 것은 극히 드물다. 많이 찾아보고 참고해서 자신의 것을 더하면 된다. 대부분의 악의적인 표절은 게으름에서 시작되어 두려움 때문에 계속되며, 자기합리화로 완성된 후 결국 습관이 된다.

경험한 것만을 쓰는 작가는 없다.

경험하지 않은 것을 경험한 것처럼 쓸 수 있어야 한다. 그러려면 한정된 삶 속의 몇 안 되는 경험들을 여러 번 씹어 삼켜 최대한 많은 것들을 얻어내야 한다. 우리 대부분은 일상 속의 거의 모든 경험을 씹지 않고 꿀떡꿀떡 삼켜버린다. 그리고 아주 가끔 마주하는 큰 사건들만 씹어본다. 가끔은 그마저 씹지 않고 어떻게든 목구멍으로 넘기는 데 급급한 사람도 있다. 하지만 그렇게 해서는 좋은 이야기를 쓸 양분이 부족해 늘 작가적 영양결핍 상태에 놓이게 된다.

작가가 세상에 관심이 없으면,
세상도 그 작가에게 관심이 없다.

내면에 만화의 요정을 품어라.

내면에 만화의 요정을 품고 있는 작가는 수많은 선택의 기로에서 꽤 유용한 조언을 들을 수 있다. 그 요정은 오직, 만화를 아주 많이 보며 만끽하고 즐기는 사람의 내면에서만 탄생한다.

만화는 엉덩이로 그리는 것이다.

한국 만화계의 거장 이두호 작가가 오래 앉아 작업해야만 하는 작가의 근성에 대해 한 말.

변화가 없으면 독자는 이야기 밖으로 나간다.

콘티를 짤 때 일부러 의도하지 않았는데도 무언가가 계속 반복되고 있다면 문제가 생겼다는 뜻이다. 컷의 크기, 인물의 크기, 인물의 각도, 혹은 구도, 무엇이 되었건 변화가 없다면 독자는 곧 지루해져서 이야기 밖으로 빠져나갈 것이다.

펜터치는 확대해서 그려도,
콘티는 축소해서 그려라.

펜터치에서는 디테일한 묘사를 하는 순간이 많기 때문에 그림을 확대해서 작업하곤 한다. 그러나 콘티는 그림을 축소해서 넓은 범위를 시야 안에 들어오게 한 후 작업하는 것이 좋다. 콘티는 설계도이자 지도이자 계획서다. 자신이 뭘 원하는지 보려면 멀리 떨어져서 봐야 한다는 걸 콘티 작업에서 배운다.

웹툰 플랫폼 담당자들은 가독성을
제일 중요한 요소 중 하나로 꼽는다.

가독성이란 술술 읽히는가이다. 이는 아주 다양한 요소로 만들어지지만, 쉽게 설명하면 '독자의 스크롤을 방해하지 않기'로 요약할 수 있다. 말풍선의 위치가 헷갈리지 않는가? 컷의 크기가 지나치게 자잘하지 않은가? 폰트의 크기가 너무 작지 않은가? 이런 것들이 아주 기초적인 단계에서 가독성을 체크하기 위해 점검할 만한 부분들이다. 이런 것들을 스마트폰으로 체크해보는 게 중요하다. 대부분의 독자들은 웹툰을 스마트폰으로 읽기 때문이다. 많은 작가들이 블로그 등의 개인 매체에 비공개로 올려놓고 스마트폰으로 체크하는 방법을 사용한다. 나는 개인적으로 '웹툰뷰어'라는 사이트를 자주 이용한다.

클로즈업을 남발하지 마라.

클로즈업 남발은 당신의 정서 표현을 싸구려로 만든다. 결정적인 순간에 클로즈업을 그려내기 위해 먼저 거리를 두는 마스터컷을 그려보자.

가끔은 덤덤한 표현이 더 감정을 폭발시킨다.

독자가 캐릭터에게 충분히 이입했다면, 그 캐릭터가 특정 상황에서 큰 슬픔에 잠겨 있을 때 눈물을 흘려도 '그럴 만하다'고 납득하게 된다. 그러나 만약 그때 캐릭터가 눈물을 속으로 삼키며 일상을 덤덤히 살아가는 모습을 보여준다면 어떨까? 그 순간 독자는 캐릭터보다 더 큰 슬픔을 느끼며 대신 울어주게 된다. 분노에 대해서도 마찬가지다.

말풍선의 위치로 시선을 유도하라.

웹툰에서 독자의 시선은 말풍선을 중심으로 흘러간다. 따라서 말풍선의 위치를 의도적으로 배치해 독자의 시선이 움직이는 순서와 방향을 유도할 수 있다. 동시에 유념할 것은, 말풍선이 독자의 시선을 오래 붙잡으면 가독성이 떨어진다는 점이다. 대사의 내용은 이해시키면서도 시선은 물 흐르듯 지나치도록 배치하는 것이 중요하다. 그러다가 아주 중요한 순간, 빈 여백에 떠 있는 말풍선 하나로 스크롤을 멈추게 만들면 극적인 연출이 된다.

WED	THU	FRI	SAT
4	5	6 DEAD LINE	7
11	12	13 DEAD LINE	14
	19	20 DEAD LINE	21

주간 마감은 연재의 한 방식일 뿐이다.

불과 30년 전만 하더라도, 월간 마감(한 달에 한 번 마감) 이상으로 마감 간격을 줄이는 것은 인간의 한계를 넘어서는 불가능한 일로 인식되었다. 주간 마감은 비교적 최근에 발명된 방식이다. 시장이 원한다는 이유로 작가의 삶은 혹독해졌다. 아직 시장에서는 이러한 주간 마감이 대세를 이루고 있지만, 격주 마감과 10일 마감 형식을 적용하거나, 월간 마감이 부활한 플랫폼도 있다. 이렇게 다양한 연재 방식들도 있다는 점을 볼 때, 주간 마감을 못할 것 같다는 이유로 작가가 되기를 포기하는 것은 정말 아까운 일이다.

근육은 마감에 도움이 된다.

웹툰 작가는 머리와 함께 몸을 쓰는 직업이다. 운동선수가 비시즌에 탄탄한 몸 상태를 만드는 것처럼 웹툰 작가에게 운동은 직업적인 기초 관리다. 마감에 도움이 되는 근육은 등과 하체다. 연재 도중 응급차 천장을 바라보는 경험은 한 번으로 끝내는 게 좋다. 나는 두 번 했다.

직업 만화가들도 다 똑같은 인간이다.

주간 마감을 하는 저 수많은 직업 만화가들도 다 똑같은 인간이다. 불가능해 보이는 일을 하는 저 사람들 중에는 나처럼 손이 느린 사람도 있고, 주간 마감은 불가능하다고 여겼던 사람도 있다. 리소스* 관리와 재활용, 어시스턴트 협업이 가능해졌을 때를 위한 작업공정 정리, 그리고 뒤로 갈수록 빨라지는 작업 속도를 믿어보자.

* 웹툰 원고에 반복적으로 활용되곤 하는 각종 소재 그림, 효과, 배경 이미지 등을 뜻한다.

웹툰은 위대한 발명이지만, 그 사실에 짓눌리면
웹툰과 친해질 수 없다. 일상을 그려보자.

테마는 소재에 대한 작가의 입장이다.

자신이 그리려는 소재에 대해 아무런 입장도 없다면 그 이야기는 테마를 갖기 어렵다. 물론 흥미롭다는 이유만으로 소재를 정하는 것도 좋다. 그리고 모든 소재에 대해서 작가가 일일이 입장을 가질 수는 없다. 하지만 자신이 그리려고 마음먹은 소재가 있다면, 그에 관해 자신은 어떤 입장인지 생각해보는 시간이 몹시 중요하다는 의미이다. 심지어 많은 작가들은 연재를 진행하는 과정에서 입장이 바뀌거나 깊어지기도 한다. 테마는 그렇게 만들어지고 발전하며 변화하는 것이다. 그리고 일단 튼튼해진 테마는 작가의 평생 동안 여러 작품 속에서 반복되기도 한다.

좋은 테마는 여러 사람의 다양한
입장을 여행하면서 만들어진다.

내가 미워하는 사람의 입장, 이해할 수 없는 사람의 입장을 두루 여행하고 돌아온 사람의 테마는 넓어질 수밖에 없다.
그래서 좋은 테마는 여러 입장의 사람을 모두 감싸 안게 된다.

신인 작가들의 술자리에서는 싸움이 자주 일어난다.

상대의 말이 맞으면 내가 틀린 것이라는 공포가 찾아오기 때문이다. 상대의 말과 당신의 말이 모두 맞을 수 있다는 점을 기억하자. 만화의 세계는 넓다. 열 명의 작가가 있다면 열 가지의 만화가 나온다. 그 모든 것들은 다 만화다.

더 잘하는 사람을 발견하면 안심하라.

아마추어일 때는 나보다 잘하는 사람을 보며 질투하고 시기하는 것이 당연하다. 더 잘하고 싶으니까. 하지만 직업인이 되면, 나보다 더 잘하는 사람을 발견했을 때 안심하게 된다. 스포츠에서는 이기는 게 중요하지만, 전쟁터에서는 나보다 총을 더 잘 쏘는 사람을 곁에 두는 게 좋기 때문이다. 그런 작가들이 많이 보인다는 것은, 적어도 내가 계속 활동해야 하는 이 시장이 한동안 안전하다는 뜻이다. 그 사람처럼 총을 잘 쏘는 법은 연재가 끝난 후에도 틈틈이 배울 시간이 충분하다.

겨울잠과 얼어 죽음은 한 끗 차이다.

당장 돈을 벌어야 하는 현실적인 필요 때문에 많은 지망생들이 '언젠가 다시 꼭 만화를 그릴거야'라고 되뇌며 만화가 아닌 생계를 택하기도 한다. 이 중 어떤 사람의 꿈은 겨울잠을 자다가 훗날 다시 깨어나지만, 누군가의 꿈은 그 과정에서 얼어 죽어버리기도 한다. 한편 어떤 사람은 만화가라는 타이틀을 그저 트로피로만 생각한다. 그런 사람은 정작 만화를 직업으로 삼아야 하는 중요한 이유를 찾지 못하기도 한다. 무엇이 이런 차이들을 만들까. 결국 언젠가 작가가 되는 사람들은, 직업으로 만화를 그려야 하는 이유를 오랫동안 고민한 사람들이다.

데뷔작의 목적은 빨리 실패하기다.

인생의 많은 것들이 그렇지만, 웹툰을 그리는 것 역시 패스트페일Fast Fail 전략이 큰 도움이 된다. 수많은 지망생이 두려움 때문에 엉망인 첫 원고나 맘에 안 드는 데뷔작을 우회하고 싶어 하지만, 그런 방법은 존재하지 않는다. 따라서 최대한 빨리 그려보는 게 좋다.

최대한 빨리 작가가 되는 방법

그리다 만 화려한 작품 열 개보다, 끝까지 그려낸 재미없는 작품 하나가 더 빨리 작가를 만들어준다.

표절에서 떳떳해질 수 있는 방법이 있다.

표절의 기준은 몹시 애매하다. 표절의 위험을 피하는 한 가지 방법이 있다면, 당신이 영향을 받고 많이 참고한 작가를 떳떳하게 밝히는 것이다. 이는 그 작가와 당신 모두에게 멋진 일이 될 수 있다. 물론 표절이 아닌 참고에 그치려면 그 작가와는 다른 자신만의 무언가를 동시에 고민해야만 한다.

만화의 세계는 다른 사람의 자리를 빼앗는 게임이 아니라,
당신의 자리를 찾는 게임이다.

원칙을 알아야 깨부술 수도 있다.

대부분의 작법은 원칙에 대한 것들이다. 이는 정답이 존재한다는 뜻이 아니라, 원리를 이해해야 한다는 뜻이다. 원리를 이해한 사람은 그제야 그 원칙을 의도적으로 깨부술 능력을 얻게 된다.

가장 중요한 것은 만화와의 관계를 좋게 유지하는 것이다.

만화와의 관계를 좋게 유지하는 데 성공하면, 어떤 직업을 갖더라도 평생 만화를 즐겁게 보고 그릴 수 있다. 하지만 실패한다면 그토록 원하던 만화가가 되고 나서 만화를 미워하게 된다. 얼마나 많은 연인들이 부부가 된 이후 서로를 미워하게 되는가.

Ctrl + Z Ctrl + Z Ctrl + Z
Ctrl + Z Ctrl + Z Ctrl + Z
Ctrl + Z Ctrl + Z Ctrl + Z
Ctrl + Z Ctrl + Z Ctrl + Z
Ctrl + Z Ctrl + Z Ctrl + Z
Ctrl + Z Ctrl + Z Ctrl + Z
Ctrl + Z Ctrl + Z Ctrl + Z
Ctrl + Z Ctrl + Z Ctrl + Z
Ctrl + Z Ctr

만화 원고 연습의 제일 중요한 효과는
원치 않는 장면도 그리게 된다는 점에 있다.

그림 한 장을 연습할 때는 보통 자신이 그리고 싶은 장면들 위주로 그리게 되곤 한다. 하지만 이야기를 품고 있는 원고를 그릴 땐 수많은 장면이 필요하므로 그리기 싫은 장면들과 인물들도 그려야만 한다. 그래서 원고를 직접 그리는 연습이 언제나 가장 큰 도움이 된다.

좋은 피드백은 좋은 질문에서 나온다.

자신이 만든 작품을 누군가에게 보여줄 때 명심할 것이 있다. 대부분의 사람들은 작가에게 필요한 말이 아니라 자신에게 보이는 것을 이야기한다는 점이다. 이는 가끔 작가에게 독이 되기도 한다. 질문을 구체화해야 도움이 되는 피드백을 들을 확률이 올라간다.

무조건 보여주는 것만이 능사는 아니다.

직업 작가를 준비하는 사람은 혹평에도 익숙해져야 하기에, 습작을 주변에 무조건 많이 보여주라고 말하는 사람들이 있다. 하지만 작가의 창작 동기가 죽으면 더 이상의 창작은 없다. 단단한 마음이 되지 않았다면, 안전한 이들에게만 먼저 보여주는 것으로 시작해도 좋다.

그림과 스토리도 근육처럼 성장한다.

근육 운동에는 '점진적 과부하의 원칙'이라는 것이 있다. 단계적으로 점점 더 무거운 것을 들어서 근육에 상처를 입혀야 근육이 성장한다는 원칙이다. 그림과 스토리에서도 작업이 막혀 더 이상 해결되지 않는 지점을 고통스럽게 통과해야만 성장하는 부분이 있다. 능숙해질수록 작업은 편안해지지만 그만큼 성장은 느려진다. 능숙한 편안함과 고통스러운 성장 사이의 균형을 스스로 찾아야 한다.

좋아하는 영화를 통째로 그려보는 연습도 존재한다.

어떤 동영상 플레이어 프로그램 중에는 3초 혹은 5초마다 한 컷씩 캡처하는 기능이 있다. 내가 가장 절망적이었을 때, 나는 가장 좋아하는 영화를 3초마다 캡처한 후 한 달 동안 모든 장면을 그린 적이 있다. 그때 '장면'에 대해 아주 많은 것을 배웠다.

이야기를 쓰는 것은 여행이다.

작가가 되는 길도 여행이고, 작품을 쓰는 것도 여행이다. 떠나기 전엔 두렵지만 과정 중에 반드시 성장하며, 언젠가 끝난다. 하지만 한가지 잊지 말아야 할 것이 있다. 작품을 끝내고 나면 여행을 마치고 돌아오듯 처음 시작한 지점으로 되돌아온 것처럼 보일 수도 있지만, 예전의 나와 돌아온 나는 더 이상 같은 존재가 아니라는 사실이다.

사건은 이야기의 구체적인 재료다.

나는 영단어 암기용 카드 묶음을 주로 들고 다니면서, 떠오르는 사건이나 필요한 사건에 대해 카드를 한 장씩 할당해서 적어두곤 했다. 이렇게 모인 카드들을 나중에 순서대로 펼쳐놓으면 어떤 사건이 부족한지 한눈에 볼 수 있다. 카드들의 순서를 조합해서 이야기의 구조를 다듬을 수도 있다.

만화를 잘 그리는 단 하나의 법칙이 있다면

만화를 잘 그리는 수많은 방법들을 모두 버리고 하나만 남기라면 이것이다. 그림도, 이야기도 아닌, 만화를 많이 그려라.